水中畫影（五）

——許昭彥攝影集

許昭彥　著

序詩

沈銘梁　題

水影四妙

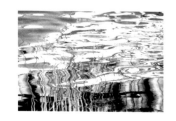

陽光亮其美
微波顯其迷
波浪奇其形
雨霧幻其象

迷濛晨景

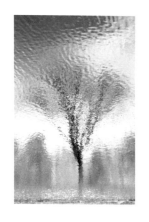

晴晨濃霧起
朦朧水影景
景虛而象幻
疑進童話村

童話畫面

影明晶亮天作美
樹葉漂浮學比目
主幹軟曲像海帶
整棵恍如綠陽傘
怪狀奇樹豈天生
水影恰似童話畫

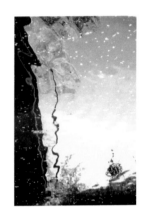

上學

家住田莊離校遠
步步上學晴風雨
路盼壯樹神氣揚
頂天立地心欣賞
晨風拂面倦腳輕
仰天挺胸趕緊走

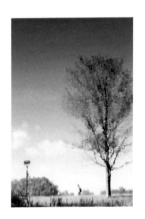

作者附註：沈博士是早我三屆的台大校友，物理系畢業。他也是我
　　　　　在美國康州住在鄰鎮的台灣同鄉。

前言

許昭彥

　　這是我的第五本水影攝影集。

　　我出版這攝影集的目的是希望台灣喜愛攝影的人能夠體會到這種攝影的美妙與享受到它的樂趣，這是融合繪畫與攝影的一種新藝術。在我的前四本攝影集中，我已使讀者看到水影照相能夠拍出像油畫、水彩畫、印象派畫與抽象畫的照片，而我在這本想使讀者看到像卡通畫的照片。

　　這本攝影集的28張照片中就有7張是像卡通畫的照片（#4〈骨骼樹〉、#17〈水中卡車〉、#18〈兩友閒談〉、#19〈魔繩〉、#20〈大漢〉、#21〈哭喪的臉〉、#22〈水中臉〉）我能夠拍出這樣的照片是因為水面波動大（但不急促），水影有極端的變動，才能構成這種奇特，像卡通畫的照片，所以這是可遇不可求的攝影，不容易拍到，我拍出

了，也就欣喜若狂。我這8張照片大多是在海邊船埠的水面拍出的。

這本攝影集也有6張花、葉的水影照片（#5〈蓮葉繪畫〉、#6〈荷葉〉、#7〈紅花〉、#8〈綠葉〉、#9〈美麗花草〉、#10〈浮葉〉）。這6張中有2張是真葉，其他4張全是水影。我要讀者看到花葉的水影照片不像真的花葉照片那樣「端正」死板，所以也就更美，像是畫出的一般。

這本攝影集有7張色彩強烈的照片（#13〈岸上奇景〉、#14〈岸上圖畫〉、#23〈色彩暴露〉、#24〈紅潮〉、#25〈紅葉水影〉、#26〈紅屋〉、#28〈彩色圍牆〉）。要拍出好的水影照片，色彩與陽光是同樣重要，不大光亮的水影最先能引起我注目的就是色彩，它是我尋找水中畫面的指標。

其他8張照片中有3張是樹影（#1〈迷濛晨景〉、#2〈樹林〉、#3〈早春〉）、4張水景（#11〈黃海〉、#12〈水晶宮〉、#15〈岸下美景〉、#16〈橋下〉）與1張屋景（#27〈門與窗〉）。在我的前四本攝影集中都有這幾種照片。

為了拍出這28張照片，我從去年四月初開始到十月底就一共拍出六千多影像。如果我還是像以往

用底片拍照，要用那麼多張底片是不大可能。拍照水影照片必需拍多次是因為水影常是不光亮的，也不穩定，常會即刻消失，攝影者也難預測拍出的會是什麼樣的畫面，這是不像拍照地面照片那麼容易。數位攝影容許一般攝影者拍出很多影像，才能選出好的水影照片，所以水影照相可說是數位攝影時代的產品，我慶幸在這種照相的時代，我還活著。

在這本攝影集我很榮幸又有沈銘梁博士寫序詩，他寫了四首。沈博士與我不但現在於美國康州住在鄰鎮，我們以前在臺北曾上過的小學也相距不遠，他在太平國小，而我是在延平。他寫的四首詩之一「上學」就是記敘我的一張水影照片（登在第四攝影集）。那是一張會使我想起小學時走路上延平國小情景的照片。

最後，我要告訴讀者，我在台灣曾出版了8本關於美國棒球的書，現在出版了5本水影攝影集，我自認我對台灣的棒球運動與攝影藝術有些貢獻了，雖然這不重要，但至少我可以說是唯一的建中、台大校友有這兩種著作。

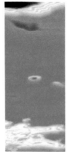

目次

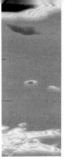

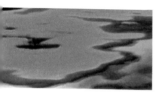

水中畫影（五）

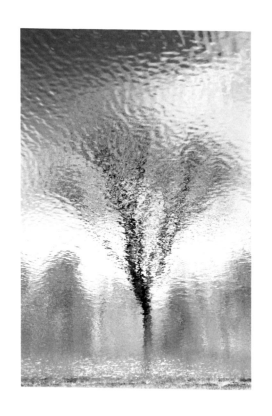

1 迷濛晨景

早晨醒來，看到窗外迷濛雨景，我就轉頭，又想再入夢鄉。

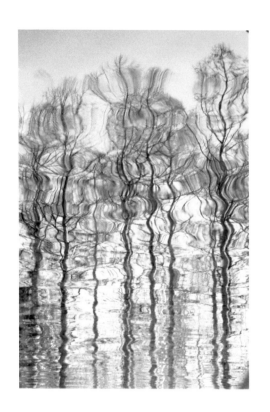

2 樹林

高高樹林，濃黑色彩，一幅壯麗畫面，
像是墨筆畫，誰會想到這是水影？

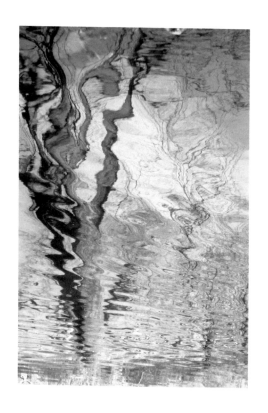

3 早春

藍天白雲,悅目的色彩,雖然看不到樹葉,但我已能嗅聞到春天的氣息。

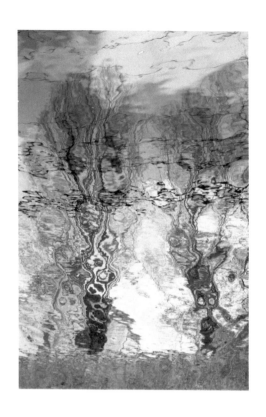

4 骨骼樹

水的波動竟然會使樹枝變成像骨骼，令我意想不到，將來我會看到什麼樣的其他水影樹？

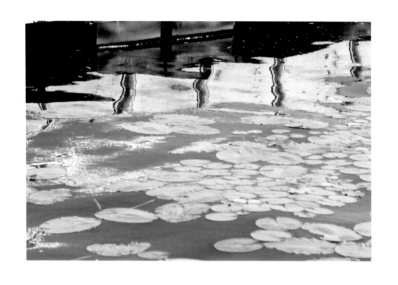

5 蓮葉繪畫

這照片的蓮葉是真葉，不是水影，可是因為照片上端有碼頭的水影，也就使這照片變成了一幅畫。

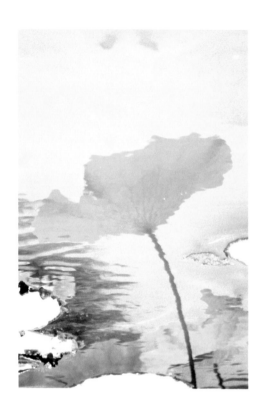

6 荷葉

這荷葉水影的照片比真的荷葉照片令我
更喜愛，因為它不但像是畫出的，而且
也弱不禁風，使人更憐愛。

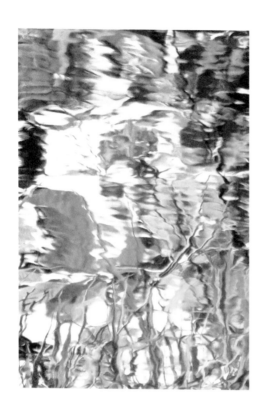

7 紅花

唯有水的波動才能創造出這樣的花影，
一般花的照片是很死板、是印出的，這
照片是像畫出的，也就更美。

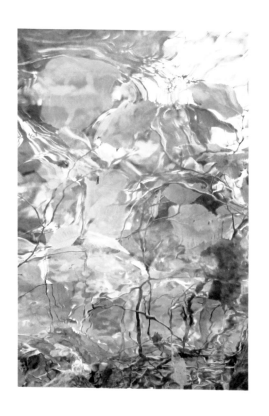

8 綠葉

不像花那樣的艷麗迷人，美的樹葉是像
純樸可愛的女人，也會使男人傾慕。

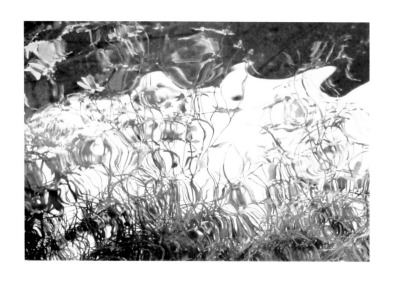

9 美麗花草

小花小草在水邊爭豔，構成這幅美麗生
動的畫面，令我感到喜悅，百看不厭。

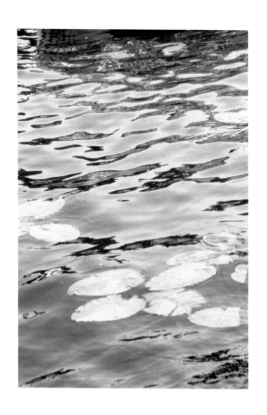

10 浮葉

汪洋海面上，浮現出幾片荷葉，像是流浪
的人，前途茫茫，不知會漂流到何處。

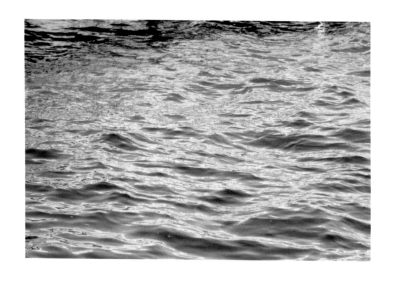

11 黃海

海面披上一層金黃色彩，構成這幅特殊
海景。我不知那色彩來自何處，但我很
高興能看到這黃海。

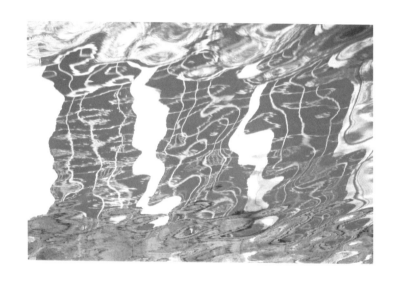

12 水晶宮

這是三個大的玻璃窗戶在水池上的倒影。水池噴水泉造成的水面波動構成了這幅美妙的畫。

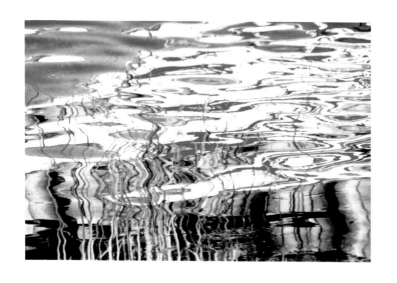

13 岸上奇景

有多少人能看到這樣的岸上碼頭？五光
十色的色彩，浮游的雲朵，奇形怪狀的
景象。

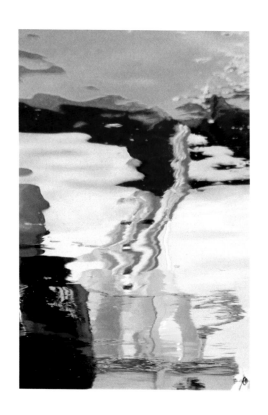

14 岸上圖畫

這是岸上碼頭的景象，但像是靜物繪畫，
也可說是奇幻景物，唯有水影才能構成
這樣的畫面。

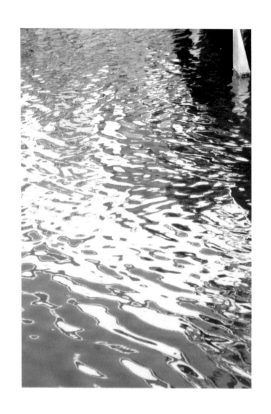

15 岸下美景

美麗的色彩，美妙的水面波紋，像是畫出的，令我看了目不暇給。

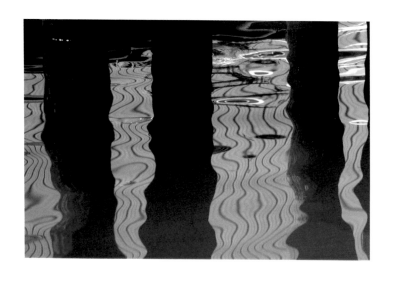

16 橋下

這是奇景，橋下水面的條紋是岸上建築
的水影，但我就是不知那美妙藍色的小
圓圈是怎麼構成的？

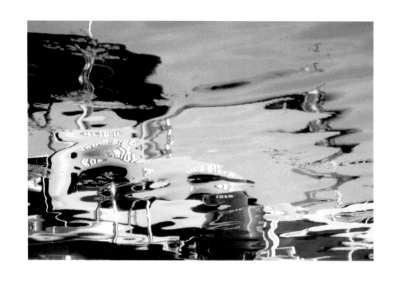

17 水中卡車

這不是卡車在水中的影像，這是一艘小
船的水影。那黑色上頂是船的帳蓬，黃
色車身是船的底部。

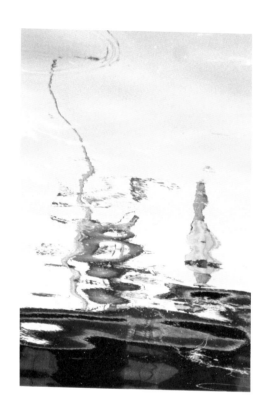

18 兩友閒談

明朗天空，雲淡風輕，兩友聚會閒談，
好像這人間是平安無事，日子好過。

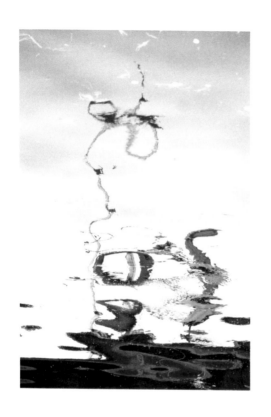

19 魔繩

誰會想到船的水影會構成這樣的畫面？
那魔繩是船桅彎曲的水影，紅藍色彩是
船旗的顏色。

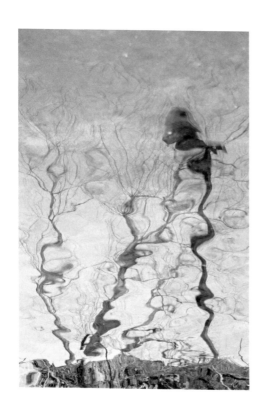

20 大漢

這大漢喜氣洋洋，好像心滿意足，在他
面前的樹枝也就一一倒下。甘拜下風。

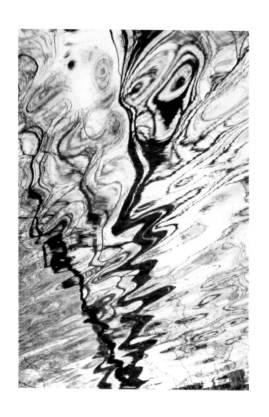

21 哭喪的臉

樹枝的水影照片常會出現「臉相」，那
是樹枝的分叉在水中構成的形象，這就
是一張哭喪的臉。

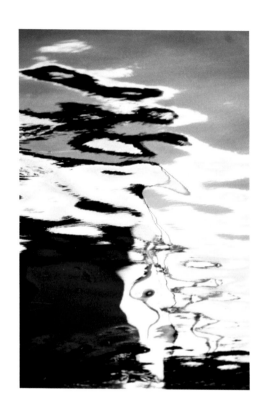

22 水中臉

一張奇異的白臉，有紅唇，黑眼，隆
鼻，而且也有奇怪的背景，使人看了會
驚奇。

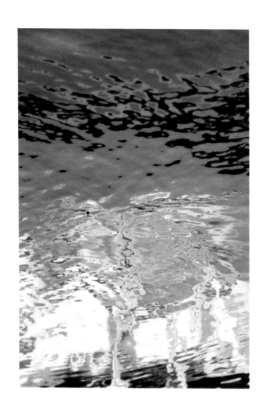

23 色彩暴露

這是船上兩個彩色救生圈與一個帳蓬在
水中的影像。水面波浪的衝擊，構成了
這幅強烈，令人注目的畫。

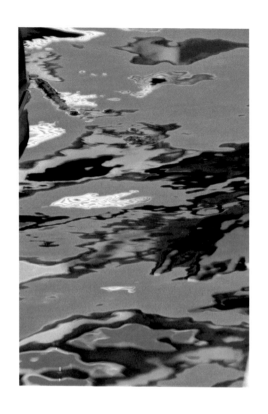

24 紅潮

這是我色彩最濃烈的照片。充滿危險氣氛，但畫面又是非常雄渾，所以也令我喜愛。

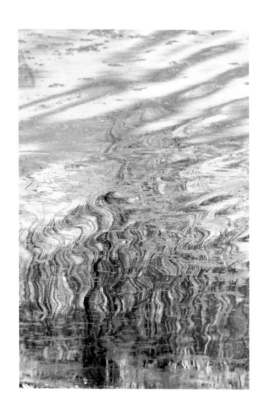

25 紅葉水影

紅色樹葉的水影變成了火燒山，在藍天
下構成了這壯觀畫面，令我很激動。

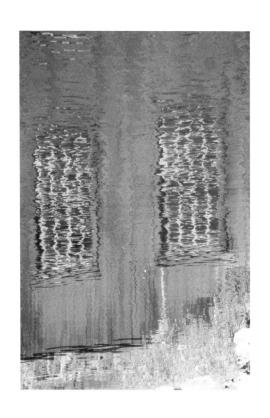

26 紅屋

高高的倉房，令人注目的紅色，使我看了
會感到嚴肅，像是看到一古廟。

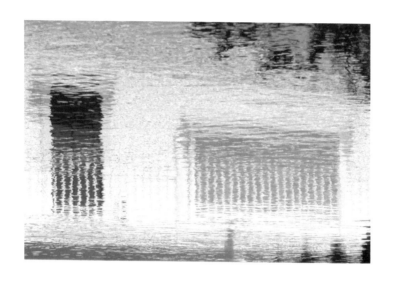

27 門與窗

像是一對好伴，雖然各有不同顏色，但在
白色周圍中，都能呈現美麗特色，使人覺
得和諧安寧。

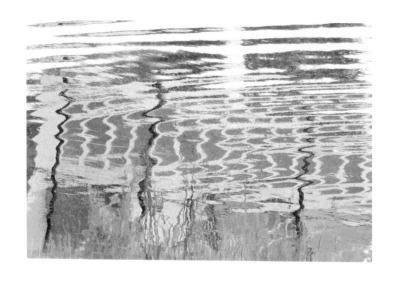

28 彩色圍牆

這是像兒童的圖畫。不整齊的筆畫，不和
諧的畫面，但充滿色彩，使我會想起小學
時的畫圖，那我不會忘記的往事。

國家圖書館出版品預行編目

水中畫影. 五, 許昭彥攝影集 / 許昭彥著. -- 臺
北市 : 獵海人, 2019.01
　　面；　公分
　ISBN 978-986-96985-6-6(平裝)

1. 攝影集

957.9　　　　　　　　　　　107023503

水中畫影（五）

──許昭彥攝影集

作　　者／許昭彥
出版策劃／獵海人
製作銷售／秀威資訊科技股份有限公司

　　　　　114 台北市內湖區瑞光路76巷69號2樓

　　　　　電話：+886-2-2796-3638

　　　　　傳真：+886-2-2796-1377

網路訂購／秀威書店：https://store.showwe.tw

　　　　　博客來網路書店：http://www.books.com.tw

　　　　　三民網路書店：http://www.m.sanmin.com.tw

　　　　　金石堂網路書店：http://www.kingstone.com.tw

　　　　　讀冊生活：http://www.taaze.tw

出版日期／2019年1月
定　　價／190元